寫出⋯

安定的力量

美字心經

硬筆字大師 李彧 ——著

suncolor
三采文化

寫字 讓人感受到溫度的存在

小時候寫作業只是將字的筆畫在紙上「畫」出來，完全不懂什麼筆法、結構這些寫字的方法，勉強稱得上端正罷了。因為偶爾被長輩稱讚，也就自然而然將寫字當作一項自以為是的專長。直到大學時期，才漸漸明白如何寫好字。一路以來感謝父母、師長與朋友的提攜，特別要感謝李秀華老師的啟蒙與指導，讓我開始「瘋狂」的踏進硬筆書法的世界。

説「瘋狂」其實一點都不為過。當年台灣這方面研究很少，相關的出版品更是鳳毛麟角；反觀對岸大陸早已普遍發展，各地社團組織興盛，書報雜誌更是琳瑯滿目，難以細數。有一次偶然在書店看到一本《中國硬筆書法家辭典》，裡面主要是一群推動硬筆書法先驅者的資料與一些硬筆書法作品。即便當時還是學生，仍忍痛以高價買下這本二手書。看了這些資料，更加引發我對硬筆書法的好奇與狂熱。

於是走訪大專院校圖書館，探詢大陸書籍、報紙的進口管道，然後透過香港、北京訂購。幾年後去了大陸幾座城市，到處蒐羅有關硬筆書法的出版物與紙筆，拜訪當地的專家學者，家人朋友都以為我瘋了。

然而，因為這樣的一股傻勁，讓我深刻體會一個道理，就是「當你能堅持著熱情，做別人不做的事，就能成為這領域的專家。」二十多年來，因為始終保有熱情，才得以樂此不疲。人家説「十年磨劍」，我則是「十年磨筆」。短短數十載的人生，能專注做好一件事，應該就足夠了。當你偶然看到這本書，也恰巧欣賞裡面的字，那就是對我這些年努力的肯定。

很多人問我，為什麼喜歡寫字？這實在很難用三言兩語詮釋清楚。在寫字的當下，感覺線條的律動，享受自由揮灑的愉

悅感，乃至最後完成一個字的成就感，都是寫字帶給人的獨特而美妙的經驗。當我們靜下心寫字，每個人都可以是創作者，書寫屬於自己獨一無二的文字作品。你大可不必介意自己的字寫得不好看，只要誠心誠意、一筆一畫的寫，每個字都充滿著你獨有的溫度，沒有任何人能取代。

面對資訊流通快速的社會，你有多久沒有提筆寫字了呢？是否有些字不小心就忘記怎麼寫了？長久以來我們以為寫字需要長時間苦練，需要有天分，但隨著書寫工具改變，徹底顛覆了原有的認知。因為硬筆不像毛筆那樣難以操控，只要掌握方法，加上一段時間的練習，很快就能明顯感到進步。

中國字的造形豐富、優美，同時充滿想像與趣味。尤其以硬筆書法的形式呈現出實用與美觀的雙重價值，只要我們隨手拿起筆，在紙筆磨擦的瞬間，靜下心來就能感受最原始、質樸的美。你可以專注在筆畫線條的流動，像是哼唱一曲喜愛的節奏，忘卻心中的煩惱；抑或是細細品味文字的意涵，如同欣賞一幅意境深遠的圖畫，享受心靈的平靜。在身心放鬆的狀態下，真誠的面對自己，面對所有是非對錯。

很高興能在此刻與大家分享寫字的美好，讓心靈獲得一股安定的力量。在現今科技發達的時代，或許我們該重新找回那看似平凡卻很珍貴的事物，那麼就從寫有感覺的字開始吧！

李彧

　　《般若波羅蜜多心經》是所有經典裡最適合初學者練字，文字最精簡，意涵最豐富的。透過本書的使用方式，讓你更靈活運用。

A 一日十分鐘·心經練字好輕鬆

❶ 每句經文
加入注音輔助，方便背誦。

❷ 經文解釋
經文解說，精闢易懂，寫字同時也了解心經的涵義。

❸ 重點字解說
清楚掌握字體結構要點，快速學得練字要領。

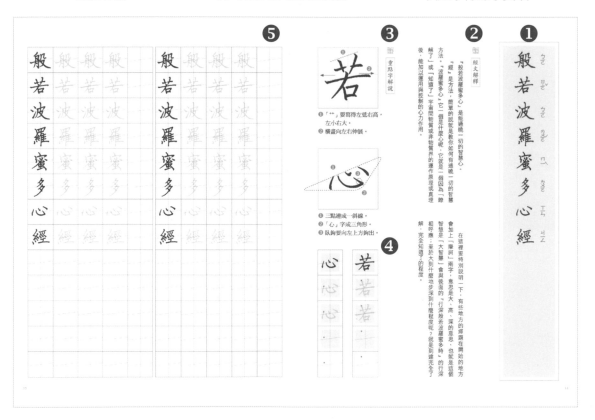

❹ 重點字練習
用「斜十字格」、「起筆定位點」、「字走八分滿」的概念，教你掌握下筆正確位置與字形結構，照著寫就能越寫越好看！

斜十字格 改變傳統九宮格橫線水平的設計，擺脫呆板方正的字形。

起筆定位點 幫助掌握字形結構，同時訓練下筆定位的習慣，對書寫時的整齊度很有幫助。

字走八分滿 字在格中應保持適當的大小，以八分滿最能保有留白之美。

❺ 每日·每句練習
每日一句，跟著老師三次臨摹、一次自寫開始。
透過手寫心經，讓自己靜心沉澱，用字淨心也練心。

B 精心規劃三大階段臨摹練習

❶ 重點字臨摹練習

全書 64 個重點字，用「斜十字格」、「起筆定位點」、「字走八分滿」概念，再次加強練習。

❷ 每句臨摹練習

每日一句，透過手寫心經讓自己靜心沉澱，用字淨心也練心。

❸ 全文臨摹練習

「般若波羅蜜多心經」全文 260 個字臨摹練習，每個字都充滿著你獨有的祈願祝福。

C 特別裝幀：內含五大張抄經彩紋摺頁紙，可寫、可送、可迴向

● 示範版／空格版

李彧老師親筆示範，大師版全文心經手帖。

● 臨摹版

灰色淺字心經全文，跟著大師的筆畫寫，成就感滿分。

● 空格版 (1)

淺淡格線，適合初學者練習，搭配書中教學，讓你方便對齊抄寫。

● 空格版 (2)

全黑特殊紙，用金、銀、白中性筆寫出不一樣的《心經》！

目錄

Part1

硬筆工具介紹

一‧硬筆的特性與練字的選擇

二‧硬筆字與硬筆書法

談到硬筆，大家直覺想到的就是「硬的筆」。這樣的想法大致沒錯，但更確切的來說，硬筆是指筆尖為硬質材料的書寫工具，常見用來寫字的有鋼筆、原子筆、中性筆、鉛筆、簽字筆、粉筆等，其他如彩色筆、螢光筆、蠟筆等也都屬於硬筆。

而軟筆則是筆尖為軟性材質的書寫工具，一般是以獸毛或塑膠材質製成筆尖，如毛筆、水彩筆等。

硬筆的特性

兩者材質一硬一軟，因此在書寫特性上就天差地別。簡單而言，硬筆的彈性不如軟筆，書寫時筆畫的粗細變化相對較小，因此主要以寫小字為主。雖然難以寫出如毛筆字般氣勢磅礴的大字，但卻能運用其精巧便利的特性，廣泛用於日常書寫之中。

很多人或許不知道硬筆做為書寫工具其實已經幾千年了。根據考古發現，早在唐代就有使用硬筆書寫的紀錄，只是當時毛筆是主要的書寫工具，因此硬筆未被普遍使用。直到鉛筆、鋼筆發明，人們才逐漸發展出各種硬筆。因為取用簡便，筆尖的材質與墨色變化豐富，加上紙張可選擇性較多，因此成為現代人最主要的書寫工具。

硬筆家族種類繁多，依據線條寫出的方式又可分成出水性硬筆與磨損性硬筆兩大類。出水性硬筆是指利用墨水寫出線條的書寫工具，如鋼筆、中性筆、原子筆等；而磨損性硬筆則是指磨損自身材質寫出線條的書寫工具，如鉛筆、粉筆、蠟筆等。因為書寫時的摩擦力不同，控制的難易度也不同。

出水性硬筆

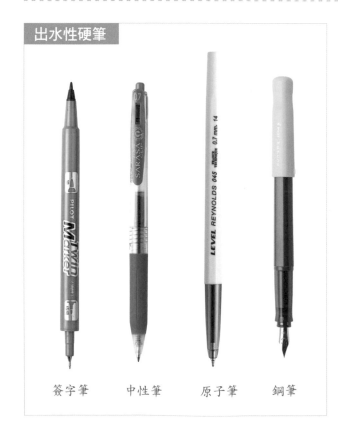

簽字筆　　　中性筆　　　原子筆　　　鋼筆

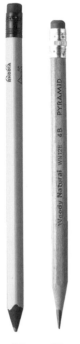

2B～4B 製圖鉛筆

練字的選擇

一般而言，磨損性硬筆的摩擦力較大，運筆上比較容易控制，筆畫的粗細會隨著磨損角度與用力大小而明顯改變，能較佳的表現筆畫的美感。其中最常被學生用來書寫的鉛筆很適合初學者用來練字，因為摩擦力較大，書寫時比較不會打滑，能較容易掌握筆畫的位置與長短，可增進寫字信心，但缺點是線條顏色較淡，因此建議可用2B～4B的製圖鉛筆來練習。

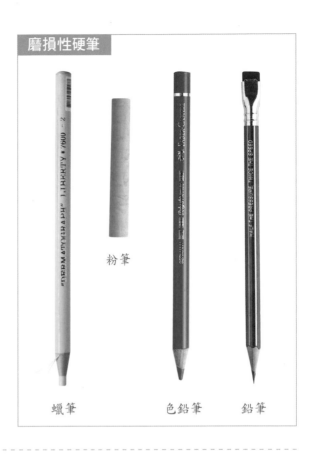

磨損性硬筆

粉筆

蠟筆　　色鉛筆　　鉛筆

然而，大多數人日常是以原子筆或中性筆之類的出水性硬筆來寫字，取用方便，墨水多為油性，或介於油性與水性之間的類油性墨水，在一般的紙張上都容易書寫，不易有暈染的問題，亦可作為改善書寫習慣的工具。

至於鋼筆為水性墨水，在不耐水的紙張上書寫時，容易暈墨，影響書寫效能與心情，其線條雖有較佳的表現力，但不建議初學者使用。當練字一段時間後，構字基礎逐漸穩固，則使用各種書寫工具都將不成問題，只要花時間熟悉各類工具的使用特性，就能隨心所欲的愉快寫字了。本書以 0.7mm 中性筆書寫範字，乃取其書寫便利，字跡清晰又有較佳書寫品質之優點，同時亦具有一定程度的美感表現力，希望能提供讀者練字時的參考。

開始練字時，可以在紙張下面墊個軟墊，書寫時就能將筆畫的輕重處理得更好。

當然，若沒有軟墊，也可以墊幾張紙，同樣能達到很好的書寫效果。

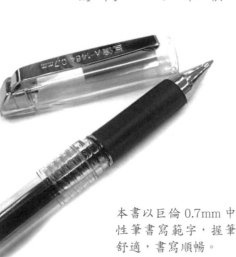

本書以巨倫 0.7mm 中性筆書寫範字，握筆舒適，書寫順暢。

二 硬筆字與硬筆書法

凡是利用硬筆寫出來的字，包括國字、數字、英文字等都可稱為硬筆字。而「書法」是指書寫的方法，有規則可循，適當的運用就能展現文字之美。

因此將傳統毛筆書法的要素——筆法、結構、章法等，運用在硬筆的書寫上，就是所謂的「硬筆書法」。

本書即是透過書寫《心經》的內容，運用硬筆書法的書寫技巧，在抄寫的過程中也能體會書寫的美好。

硬筆書法

般若波羅蜜多心經

毛筆書法（歐陽詢字）

般若波羅蜜多心經

一 正確的執筆方式

執筆方式錯誤會導致坐姿不良,進而影響書寫的效能,其中有幾處關鍵點必須留意:

三指抓握要點

拇指與食指的指腹分別從左、右兩側抓握筆桿,中指第一節指腹左側置於筆桿下方,三指的位置距離筆尖約 3 公分左右。要注意拇指與食指不宜碰觸或交疊,以免影響運筆時的活動範圍。

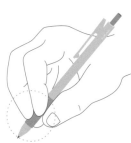

三指的位置距離筆尖約 3 公分左右。

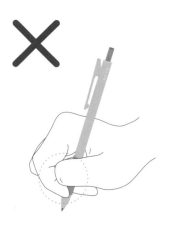

拇指與食指交疊,
影響運筆時的活動範圍。

中指位置錯誤。

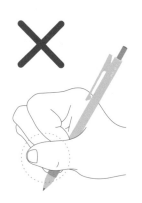

拇指壓住食指,影響活動範圍。

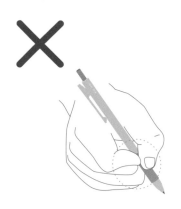

食指向內凹陷,用力過重。

point 2

指實掌虛

無名指與小指自然併攏在中指下方，與掌心保持距離，不宜緊握。

無名指與小指緊貼掌心。

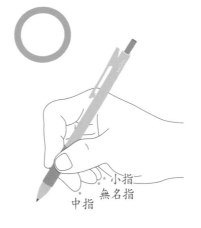

中指　無名指　小指

無名指與小指自然併攏在中指下方。

point 3

筆桿斜靠點

筆桿斜靠在食指連接手掌的關節處附近，依個人習慣不同或筆的性質不同，或前面一點，或後面一點，對運筆影響不大。但筆尖必須如圖指向左前方，較能流暢書寫。

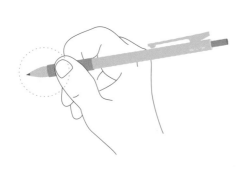

筆尖沒有指向左前方。

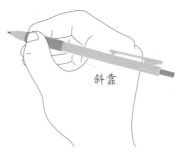

斜靠

筆桿斜靠在食指連接手掌的關節處附近。

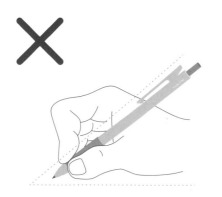

筆桿貼近虎口下方，筆桿與紙面之傾斜角較小，阻礙視線。

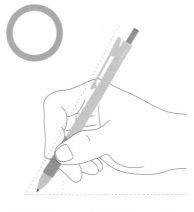

筆桿與紙面之傾斜角約 45 度至 60 度。

掌心的方向

拇指與手掌連接的那塊肌肉不宜緊貼桌面，手掌須豎起，使掌心朝向左方。拇指的關節才不會擋住書寫點，而導致坐姿歪斜。

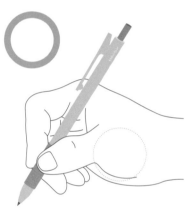

這一塊肌肉要離開桌面，手掌要豎起。

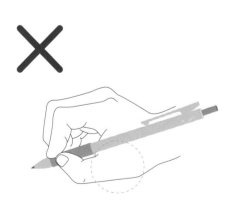

這一塊肌肉沒有豎起。

二 良好的坐姿

良好的坐姿要以輕鬆自然為原則，但須留意以下幾點：

上半身位置

身體微向前傾，頭部不宜過度歪斜，眼睛距離紙面約20～30公分。

兩手前臂自然置於桌面，手肘靠近身體且略低於手腕，必要時應調整座椅的高低。

正面

20～30公分

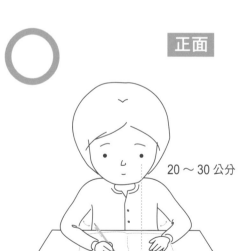

左右小臂平放桌上，左手按住簿本，右手執筆，雙臂不要夾太緊，保持適當距離，書寫時才能靈活、輕鬆。頭要端正，稍微前傾，眼睛距離紙面約20～30公分，不可歪向一邊，或下巴緊靠桌面。

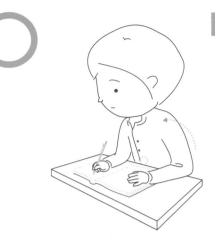

眼睛離紙面太近，頭也歪向一邊，會造成脊椎不舒服，容易疲勞，影響書寫的效果。

身體不要緊壓桌沿，離桌沿約一個拳頭的距離。

上半身稍微前傾，眼睛距離紙面約20～30公分。

point 3 腿部位置

雙腳自然彎曲，不宜翹腳或歪斜，以免影響身體的平衡。

point 2 書寫位置

書寫最佳位置約在視線中間偏右的地方，然書寫過程不可能一直移動紙張，因此頭與手在合理的範圍內會略有移位，只要保持基本坐姿端正即可，不必過於拘泥。

雙腳要自然平放於地面上，不可翹起或分得太開，也不要疊在一起。

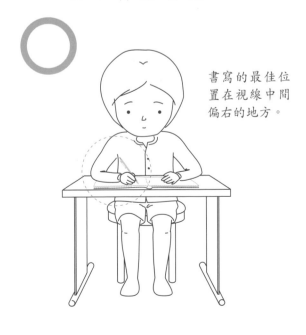

書寫的最佳位置在視線中間偏右的地方。

寫字，

讓人感受到溫度的存在。

現今科技發達的時代，或許我們該重新找

回那看似平凡卻很珍貴的事物，那麼就從

寫有感覺的字開始吧！

Part3

掌握練字基本功
寫字好輕鬆

第一步 了解運筆的方式

❶ 提按（力度）

所謂力度，是指筆畫的提按，下筆力量相對輕為「提」，下筆力量相對重則為「按」，輕重交替運用就能產生粗細與方圓變化，運筆輕提能使筆畫細而圓轉，重按則能使筆畫粗而方折。因為硬筆寫出的線條粗細變化不大，對於初學者而言，控制筆畫的輕重並不容易，一般都會過於用力。剛開始可選用較粗的筆練習畫線，行筆過程可一小段輕輕提筆運行，接著一小段稍微重按運行，體會提按運筆的粗細變化。經常練習後，便可轉換自如，使筆畫充滿韌性與生命力。

無提按

有提按

❷ 弧度

弧度則是指筆畫彎曲的程度，藉此讓線條呈現柔和之感，以免整個字看起來僵硬呆板。

硬筆字的筆畫線條短，彎曲的變化相當細微，要表現較佳的弧度，運筆時應該使手部的肌肉放鬆，才能寫出自然流暢的線條。

無弧度

有弧度

❸ 速度

速度則是利用行筆的快慢變化，造成筆畫的流暢感，能使筆畫看起來較為挺拔有力。若行筆的速度太慢，往往會使筆畫顯得遲滯軟弱，甚至會出現不斷抖動的鋸齒狀線條。如果使用出水性硬筆，還有可能因為行筆停滯造成暈墨的慘狀呢！

無速度

有速度

第二步 基本的八種筆法

簡單了解運筆的方式後，下面八種基本筆畫介紹與書寫要領，將以圖解說明的方式，讓您一目了然。

❶ 點

點有各種形態，比起其他筆畫相對短小，書寫時要注意點的方向、弧度與輕重的變化。

若是與其他點畫搭配出現的時候，也要能使筆畫在空中連貫映帶。

左點 輕 重

右點 輕 重

心 無

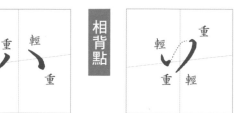

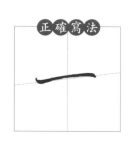

字口

指字的開口，起筆時由左上方向右下方輕輕頓筆，再開始行筆。要注意頓筆不可過大，以免產生太大的字口，造成筆畫怪異的折角。

相背點

相向點

正確寫法

錯誤寫法

字口頓筆太大

輕　重

異　增

② 橫

橫畫有長短之分，在字中出現的頻率很高，要注意由左向右的傾斜角度與弧度，應避免寫成水平的線條。長橫與短橫筆方式相同，但長橫起筆有字口，短橫則大多無字口。

長橫

短橫

字口　重輕重

斜上　輕重

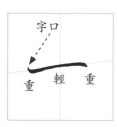

★特別注意★

短橫有時寫得非常短，又被稱為橫點。

至　上

俯仰橫

當字中出現兩橫畫時，上橫要寫成「仰橫」，下橫要寫成「俯橫」。

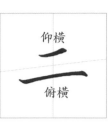

俯橫

仰橫

仰橫 俯橫

五　在　等

❸ 豎

豎畫的形態分「垂露豎」與「懸針豎」兩種。兩者起筆方式相同，都有字口，收筆則有別。垂露豎收筆要頓筆回鋒，懸針豎則提筆出鋒。豎畫一般寫得較長，只有垂露豎會寫成短豎。

回鋒

指筆畫寫到末端，將筆尖輕壓，並往反方向彈回，使末端形成稍重的頓筆。如左點、右點與橫畫的收筆。

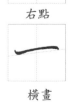

左點

右點

橫畫

出鋒

指筆畫寫到末端，筆尖直接上提，離開紙面，形成尖尾。如懸針豎、撇與捺。

懸針豎

撇

捺

垂露豎

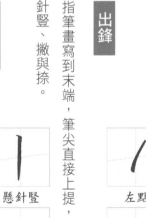

字口

重

輕

重

收筆下壓

不

懸針豎

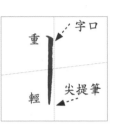

字口　重　輕　尖提筆

中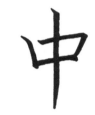

向背豎

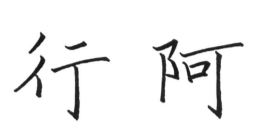

阿　行

弧度，使字的結構看起來更緊實。

當字中出現兩豎畫時，可以一左一右向內稍微彎曲，形成

④ 撇

撇畫分成「斜撇」、「豎撇」、「短撇」與「平撇」等四種。起筆有字口，但長度、角度與弧度則不同，收筆要尖。斜撇與豎撇寫得較長，有一定的弧度，能產生裝飾作用，增加字的美感；短撇與平撇則寫得較短平，常與橫畫搭配出現，要寫得短而尖。

豎撇

字口　重　輕

般

斜撇

界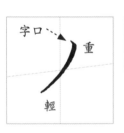

字口　重　輕

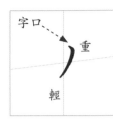

❺ 捺

捺畫同樣具有強烈的裝飾作用，要寫得長而波折。因為書寫角度不同，可以分成「平捺」與「斜捺」兩種。起筆向右下方行，由輕而重，到適當長度後輕頓，再向右方出鋒提收，尾端要尖。

❻ 挑

挑畫的寫法與短撇相似，只是行筆方向相反。起筆有字口，向右上方行筆，快速提收，收筆要尖。

挑

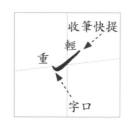

收筆快提
輕
重
字口

波 垢

❼ 折

折畫大多由橫畫與豎畫組成，可分成「橫折」與「豎折」。

在轉換間稍微頓筆下壓，產生方折後再繼續行筆。但要注意不可頓筆太大，以免顯得怪異，同時也會失去筆畫的堅挺效果。

橫折

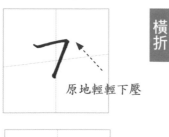

原地輕輕下壓

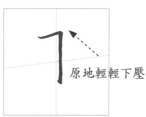

原地輕輕下壓

自 日

豎折

正確寫法

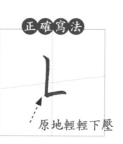

原地輕輕下壓
原地輕輕下壓

錯誤寫法

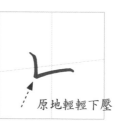

頓筆太大
頓筆太大

虛 揭

❽ 鉤

鉤的形態很多，常見的有「橫鉤」、「豎鉤」、「橫折鉤」、「豎曲鉤」、「斜鉤」、「臥鉤」等，在鉤出之前要輕輕頓筆，再快速鉤出。

特別要注意鉤出的角度，同時做到短而尖。

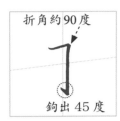 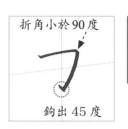 橫折鉤 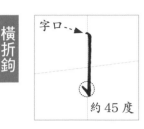 豎鉤 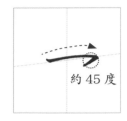 橫鉤

折角約90度　鉤出45度　　折角小於90度　鉤出45度　　字口　約45度　　約45度

明　切　亦　空

 臥鉤　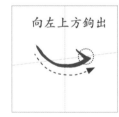 斜鉤　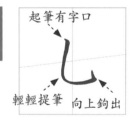 豎曲鉤

向左上方鉤出　　起筆有字口　重　向上鉤出　輕　重　　起筆有字口　輕輕提筆　向上鉤出

 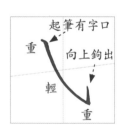 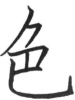

心　減　色

第三步　硬筆楷書的結構要點

歷代書法家們對於如何寫好字的結構，有許多論述，留下了不少書法的理論。但許多關於楷書結構上的說明，過於抽象而難以理解，甚至有些一組字的法則並不適用於硬筆書法上，因此就硬筆楷書的結構要點簡單列出五項，如果在一個字中能掌握這些要點，那麼寫出來的字一定就不會難看了。

❶ 筆畫空間要分布均勻

這是最基本的楷書結構要點，在書法上稱為「均間」，也就是字中的筆畫切割出來的空間，在視覺上看起來要均勻。這就要訓練自己的眼睛，能目測每個筆畫間的距離。

點畫均間

照　深

橫畫均間

三　真

豎畫均間

無　虛

撇畫均間

多　藐

❷ 主要筆畫要明顯伸展

這個要點非常重要，但也是一般人在書寫上最欠缺的組字觀念。當我們長時間受到標楷字結構方正的影響，容易養成字形趨於整齊的寫字習慣，導致筆畫的安排沒有長短、主次之分，無法寫出具有美感的字。所謂主要筆畫就是一個字中寫得相對較長的筆畫，簡單稱之為主筆（或稱為主畫），而字中相對短的次要筆畫就稱為次筆。除了少數如「曰」、「自」等字沒有明顯可伸展的主筆外，大多數的字都會有主筆。

上寬下窄

口

接筆要稍微伸出

特別注意

口形的字沒有明顯的主筆可以伸展，只有在接筆的地方稍微伸出，以增加字的美感。因為國字中有許多帶有口形的字，因此若能掌握其上寬下窄的造形，就能大大減少結構方正呆板的情形。

如果一個字是一部偶像劇，那麼主筆在字中的角色就好比是劇中的主角，必須要個性鮮明，最好還能又帥又美。而主角以外的角色則擔任襯托主角的重責大任，在整齣劇中怎麼樣也不能搶了主角的鋒芒，因此要將主、配角巧妙安排，才能成就整部劇的質感。寫字也是如此，若能掌握字中主筆與次筆的變化，則寫出來的字就會特別優美，特別吸引人。

主要筆畫的伸展有一個基本原則，就是同一個方向只能有一個伸長的主筆，其他同方向的筆畫要相對縮短，這樣才能凸顯主筆的長度，而表現出字形的千變萬化。下面用一個簡單的圖示加以說明：

字中一個主筆的示意圖

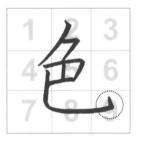

「色」字有主筆豎曲鉤向右下方伸展，因此3、6這些區塊的筆畫要相對收斂。

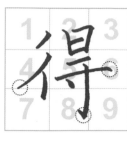

「得」字有三個明顯的主筆。左方為撇，右方為橫，下方則為豎鉤。

③ 導正橫平豎直的觀念

橫畫寫得水平，豎畫寫得垂直，是大多數人普遍存在的寫字觀念。然而，這種觀念卻是大錯特錯。我們從古代優美的楷書作品中所見到的字，橫畫多有左低右高的傾斜之勢，而豎畫也經常是有些傾斜角度的。尤其橫畫的斜勢能使整個字看起來有動感，有精神。

正確的橫平豎直觀念
橫平：指的是橫畫應求平穩。
豎直：指的是豎畫要求直挺。除了一個字的正中間只有單一豎畫才必須寫得垂直外，大多數的豎畫都稍有角度變化，以避免結構呆板。

那麼，要如何檢視寫出來的字有沒有主筆呢？最簡單的方法，就是將字的外圍輪廓線畫出來，如果是多邊形，表示這個字的主筆已有伸展；相反的，如果是接近方形，則這個字就沒有主筆，或是寫得不夠明顯。寫字時若能經常思考主筆的伸展位置，相信書寫的能力將大為精進。

橫平

橫畫應寫得平穩，而不是寫成水平線。橫畫多有左低右高的傾斜之勢。

古代楷書示範對照

字：歐陽詢

豎畫應寫得直挺，而大多不是寫成垂直線。豎畫也經常是有些傾斜角度的。

特別注意

一個字的正中間只有單一豎畫才必須寫得垂直。

古代楷書示範對照

古代楷書示範對照

❹ 合體字要避讓與穿插

國字中絕大多數都是合體字，也就是兩個以上的部件組成的字，如「經」、「即」、「菩」、「薩」等字都是。這些字在組合時要注意調整各部件中某些筆畫的長短或角度，也就是毛筆書法上所稱的「避讓」。因為有避讓出來的空間，才能使其他部件的筆畫適當「穿插」，讓整個字的結構變得更緊密。

穿插　避讓

「提」與「垢」的左方挑畫是避讓，右方的長橫和豎撇是穿插。

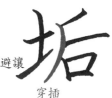

穿插　避讓

「恐」字的挑畫是避讓，撇畫則是穿插。

一個字的筆畫按照筆順行進，要讓字的感覺看起來流暢靈巧，必須使兩個筆畫之間在空中行筆時，筆意互相連貫。

組字的道理就像做菜一樣，筆畫好比一道菜的基本材料，五項結構要點就是調味料。不會做菜的人將菜放進鍋中料理，烹煮熟了，再難吃也是一道能入口的菜餚，只是味道不夠美味。就像拿筆寫字，寫字不好看的人按照筆順將筆畫寫出來，字沒有寫錯，只是看起來不那麼好看。當你在組字時，放入均間的條件，就像菜裡放了鹽，有基本能下飯的味道。若再適當的放入主筆、斜勢與避讓穿插的結構原則，甚至還能讓筆勢連貫，就像加入一些醋、糖或辣椒之類去調味，配合適當的火候，那肯定能做出色香味俱全的料理。一個字中若能同時掌握較多的結構原則，那麼幾乎所有的字都能寫得非常優美了。

第四步　書寫作品的注意事項

硬筆書法作品與毛筆書法作品的表現方法相同，只是尺幅較小，主要表現小巧精緻的特點。當你練好了《心經》的每個字後，就可以嘗試將整篇內容抄寫一遍，同時表現硬筆書法之美，完成後還可以裱褙成一幅賞心悅目的作品。

書寫作品時，應注意字的大小要適宜，有些字會大一些，有些字會小一些，大約是格子的七、八分滿，並且盡量書寫在格子中間。若能將相同的字的寫法稍微改變，則作品會顯得更加生動。作品的最後會用比內文小的字寫上款識，紀錄書寫的時間與作者姓名。

為了使心經作品看起來更優美，適當的落款顯得非常重

要。有幾點應留意：

❶ 大小

落款字的大小約正文的一半或三分之二，不宜過大，以免喧賓奪主。

❷ 位置

落款位置的上方與下方都要留出空白，上方空間稱為「天」，下方則稱為「地」，「天」的空間一般略小於「地」。

❸ 字體

正文為楷書的時候，落款可用楷書或行書落款，不宜使用其他書體。

❹ 內容

落款的內容應依書寫空間決定，一般會記錄作者姓名、書寫年月，空間夠大則會加上所書文章篇目，甚至書寫地點。

❺ 時間

落款的年月習慣以天干地支紀年方式來書寫，也就是依照農民曆上的年月來表示。每個季節有三個月，農曆一至三月是春季，四至六月為夏季，以此類推，分別可用「孟」、「仲」、「季」三字加上所屬季節來表示月份。例如，農曆五月期間，屬於夏季第二個月，那麼落款可寫「仲夏」，而農曆六月則為「季夏」。這是比較簡單易懂的記錄方式。

倘若不清楚確實的時間，亦可寫春日、夏月等。若比較講究些，每月還有專門的名稱，可另外查找。

❻ 蓋章

落款最後會蓋上姓名章，但印章不宜大於落款字，蓋章的位置在最後一個字的下方約半個字至一個字的距離。有時為了使整體畫面更顯和諧，也會視需要在正文的第一行右上方蓋引首章。

一幅作品整體看起來舒服而優雅，即使其中某些單字稍有瑕疵，也無損整篇作品的美好。因此，寫作品時只要用心誠意的書寫，不必因為部分點畫寫不滿意，而影響了書寫的心情。

當你呈現放鬆的狀態時，所寫出來的字往往會特別自然、流暢。

書中每日練習的部分完成後，就試著完成一幅完整的作品吧！

抄寫心經的禮儀

什麼?抄寫心經還要注重禮儀?

《般若波羅蜜多心經》約二百六十個字,是所有經典裡最適合初學,或任何層級學習抄寫的經文。

■ 一般宗教作法

一般宗教在抄寫經文時,會比較注重一些禮儀程序,作法為下:

抄寫經文時端身就坐,收攝身、心,雙手合十,先恭誦「南無本師 釋迦牟尼佛」三次與開經偈:「無上甚深微妙法,百千萬劫難遭遇;我今見聞得受持,願解如來真實義」。然後靜心抄經,抄寫告一段落,同樣雙手合十再恭誦圓滿迴向偈:「願消三障諸煩惱,願得智慧真明了;普願罪障悉消除,世世常行菩薩道。」

■ 輕鬆作法

或許有些同學們不屬任何宗教派系,只想了解心經、抄寫心經或透過心經來練字,所以不要怕!我們就來調整一下吧!

首先,邊寫邊抽菸、嚼檳榔或吃東西、挖鼻屎、抖腳是一定不行的;抄寫前先準備一個可以平穩放置的抄本,還有可以讓你專心寫字的桌椅。

眼睛找前面一個可以讓你專注的點或東西,深呼吸五次緩緩閉眼再緩緩張開(稍後,抄寫時如果有煩躁或分心都可把眼睛移到這個點上)。

好了,你可以落筆抄寫了,這時候你會發現自然會有點 slow motion。沒關係!這很正常!現在,抄寫時只要注意筆尖與紙面上的那個點,一點一點的把筆跡畫出,在紙面移動筆尖時不要注意那是什麼字或是什麼意思,也不要一直注意還有多少沒寫完,或進度夠不夠,就是專注在當下的那一瞬間,不只當下的那一筆一畫,抓住筆尖墨水在正確位置出現的那一瞬間,就是你要專注的。

就這樣,一直抄寫到你覺得夠了,滿意了不能再多了,就應該停止。這就是圓滿的位置。接下來放下筆,閉起雙眼,讓眼睛與剛剛可能專注緊繃的身體放鬆一下。

心經經文解釋:

阮聖裕(法名阮常炬)

經歷:汐止五指山與善宮法事與解籤廟生。

現任:北台灣某佛教道場資深義工、長生學慈善基金會義工、雁行台灣協會創始會員。